Victor Cousin

De l'art français au dix-septième siècle

Histoire

 Le code de la propriété intellectuelle du 1er juillet 1992 interdit en effet expressément la photocopie à usage collectif sans autorisation des ayants droit. Or, cette pratique s'est généralisée dans les établissements d'enseignement supérieur, provoquant une baisse brutale des achats de livres et de revues, au point que la possibilité même pour les auteurs de créer des œuvres nouvelles et de les faire éditer correctement est aujourd'hui menacée. En application de la loi du 11 mars 1957, il est interdit de reproduire intégralement ou partiellement le présent ouvrage, sur quelque support que ce soit, sans autorisation de l'Éditeur ou du Centre Français d'Exploitation du Droit de Copie , 20, rue Grands Augustins, 75006 Paris.

ISBN : 978-1545047057

10 9 8 7 6 5 4 3 2 1

Victor Cousin

De l'art français au dix-septième siècle

Histoire

Table de Matières

De l'art français au dix-septième siècle 6

Notes 32

De l'art français au dix-septième siècle

Nous croyons avoir autrefois solidement établi, dans cette *Revue* même [1], que tous les genres de beauté les plus dissemblables en apparence, soumis à un sérieux examen, se ramènent à la beauté spirituelle et morale, qu'ainsi l'expression est à la fois l'objet véritable et la loi première de l'art, que tous les arts ne sont tels qu'autant qu'ils expriment l'idée cachée sous la forme et s'adressent à l'âme a travers les sens ; qu'enfin c'est dans l'expression que les différents arts trouvent la mesure de leur valeur relative, et que l'art le plus expressif doit être placé au premier rang.

Faisons un nouveau pas. Si l'expression juge les différents arts, ne suit-il pas naturellement qu'elle peut, au même titre, juger aussi les différentes écoles qui se disputent l'empire du goût ?

Il n'y a pas une de ces écoles qui ne représente à sa manière quelque côté du beau, et nous sommes bien disposé à les embrasser toutes dans une étude impartiale et bienveillante. Nous sommes éclectique dans les arts aussi bien qu'en métaphysique. Mais comme en métaphysique l'intelligence de tous les systèmes et de la part de vérité qui est en chacun d'eux éclaire sans les affaiblir nos propres convictions, ainsi dans l'histoire des arts, tout en pensant qu'il ne faut dédaigner aucune école, et qu'on peut trouver, même en Chine, quelque ombre de beauté, notre éclectisme ne fait pas chanceler en nous le sentiment de la beauté véritable et la règle suprême de l'art. Ce que nous demandons aux diverses écoles, sans distinction de temps ni de lieu, ce que nous cherchons au midi comme au nord, à Florence, à Rome, à Venise et à Séville, connue à Anvers, à Amsterdam et à Paris, partout où il y a des hommes, c'est quelque chose d'humain, c'est l'expression d'un sentiment ou d'une idée.

Une critique qui s'appuierait sur le principe de l'expression dérangerait un peu, il faut l'avouer, les jugements reçus, et porterait quelque désordre dans la hiérarchie des renommées. Nous n'entreprenons point une pareille révolution ; nous nous proposons seulement de confirmer ou d'éclaircir au moins le principe par un exemple, et par un exemple qui est sous notre main.

Il y a dans le monde une école autrefois illustre, aujourd'hui fort légèrement traitée : cette école est l'école française du XVIIe siècle.

Victor Cousin

Nous voudrions la remettre en honneur, en rappelant l'attention sur les qualités qui ont fait sa gloire.

Nous avons travaillé avec constance à réhabiliter parmi nous la philosophie cartésienne, indignement sacrifiée à la philosophie de Locke, parce qu'avec ses défauts elle possède à nos yeux l'incomparable mérite de subordonner les sens à l'esprit, d'élever et d'agrandir l'homme. De même nous professons une admiration sérieuse et réfléchie pour notre art national du XVIIe siècle, parce que, sans nous dissimuler ce qui lui manque, nous y trouvons ce que nous préférons à toute chose, la grandeur unie au bon sens et à la raison, la simplicité et la force, le génie de la composition, surtout celui de l'expression.

La France, insouciante de sa gloire, n'a pas l'air de se douter qu'elle compte dans ses annales le plus grand siècle peut-être de l'humanité, celui qui comprend dans son sein le plus d'hommes extraordinaires en tout genre. Quand, je vous prie, a-t-on vu se donner la main des politiques tels que Henri IV, Richelieu, Mazarin, Colbert, Louis XIV ? Je ne prétends pas que chacun d'eux n'ait des rivaux, même des supérieurs. Alexandre, César, Charlemagne, les surpassent peut-être, mais Alexandre n'a qu'un seul contemporain qui lui puisse être comparé, son père Philippe ; César n'a pu même soupçonner qu'un jour Octave serait digne de lui ; Charlemagne est un colosse dans un désert ; tandis que chez nous ces cinq grands hommes se succèdent sans intervalle, se pressent les uns contre les autres, et ne forment pour ainsi dire qu'une âme. Et par quels capitaines n'ont-ils pas été servis ! Condé est-il vraiment inférieur à Alexandre, à Annibal et à César ? car, pour d'autres émules, il ne faut pas lui en chercher. Qui d'entre eux l'emporte sur lui par l'étendue et la justesse des conceptions, par la promptitude du coup d'œil, par la rapidité des manœuvres, par la réunion de l'impétuosité et de la constance, par la double gloire de preneur de villes et de gagneur de batailles ? Ajoutez qu'il a eu affaire à des généraux tels que Mercy et Guillaume, et qu'il a eu sous lui Turenne et Luxembourg, sans parler de tant d'autres hommes de guerre élevés à cette admirable école, et qui, à l'heure des revers, ont encore suffi à sauver la France.

Quel autre temps, au moins chez les modernes, a vu fleurir ensemble autant de poètes du premier ordre ? Nous n'avons, il est

vrai, ni Homère, ni Dante, ni Milton, ni même le Tasse : l'épopée, avec sa naïveté primitive, nous est interdite : mais au théâtre nous avons à peine des égaux. C'est que la poésie dramatique est la poésie qui nous convient, la poésie morale par excellence, qui représente l'homme avec ses diverses passions armées les unes contre les autres, les luttes violentes de la vertu et du crime, les jeux du sort, les leçons de la Providence, et cela dans un cadre étroit où les évènements se pressent sans se confondre, et où l'action marche à pas rapides sers la crise qui doit faire paraître ce qu'il y a de plus intime au cœur des personnages.

Osons dire ce que nous pensons : à nos yeux, Eschyle. Sophocle et Euripide ensemble ne balancent point le seul Corneille, car aucun d'eux n'a connu et exprimé comme lui ce qu'il y a au monde de plus véritablement touchant, une grande âme aux prises avec elle-même, entre une passion généreuse et le devoir. Corneille est le créateur d'un pathétique nouveau, inconnu à l'antiquité et à tous les modernes avant lui. Il dédaigne de parler aux passions naturelles et subalternes ; il ne cherche pas à exciter la terreur et la pitié, comme le demande Aristote, qui se borne à ériger en maximes la pratique des Grecs. Il semble que Corneille ait lu Platon et voulu suivre ses préceptes : il s'adresse à une partie tout autrement élevé la nature humaine, à la passion la plus noble, la plus voisine de la vertu, l'admiration, et de l'admiration portée à son comble il tire les effets les plus puissants. Shakspeare, nous en convenons, est supérieur à Corneille par l'étendue et la richesse du génie dramatique. La nature humaine tout entière semble à sa disposition, et il reproduit les scènes diverses de la vie dans leur beauté et dans leur difformité, dans leur grandeur et dans leur bassesse : il excelle dans la peinture des passions, terribles ou gracieuses ; Othello, lady Macbeth, c'est la jalousie, c'est l'ambition, comme Juliette et Desdémone sont les noms immortels de l'amour jeune et malheureux. Mais si Corneille a moins d'imagination, il a plus d'âme. Moins varié, il est plus profond. S'il ne met pas sur la scène autant de caractères différents, ceux qu'il y met sont les plus grands qui puissent être offerts à l'humanité. Les spectacles qu'il donne sont moins déchirants, mais à la fois plus délicats et plus sublimes. Qu'est-ce que la mélancolie d'Hamlet, la douleur du roi Lear, et même la dédaigneuse intrépidité de César, devant la magnanimité d'Auguste s'efforçant d'être

maître de lui-même comme de l'univers, devant Chimène sacrifiant l'amour à l'honneur, surtout devant cette Pauline ne soutirant pas même dans le fond de son cœur un soupir involontaire pour celui qu'elle ne doit plus aimer ? Corneille, se tient toujours dans les régions les plus hautes. Il est tour à tour Romain ou chrétien. Il est l'interprète des héros, le chantre de la vertu, le poète des guerriers et des politiques [2]. Et il ne faut pas oublier que Shakspeare est à peu près seul dans son temps, tandis qu'après Corneille vient Racine, qui pourrait suffire à la gloire poétique d'une nation.

Racine assurément ne peut être comparé à Corneille pour le génie dramatique ; il est plus homme de lettres ; il n'a pas l'âme tragique ; il n'aime ni ne connaît la politique et la guerre. Quand il imite Corneille, par exemple dans *Alexandre* et même dans *Mithridate* il l'imite assez mal. La scène si vantée de Mithridate exposant son plan de campagne à ses fils est un morceau de la plus belle rhétorique, qui ne peut entrer en parallèle avec les scènes politiques et militaires de *Cinna*, de *Sertorius*, surtout, avec cette première scène de *la Mort de Pompée*, où vous assistez à un conseil aussi vrai, aussi grand, aussi profond que l'a jamais pu être aucun des conseils de Richelieu ou de Mazarin. Racine n'était pas né pour peindre les héros ; mais il peint admirablement l'homme avec ses passions naturelles, et la plus naturelle comme la plus touchante de toutes, l'amour. Aussi excelle-t-il particulièrement dans les caractères de femmes. Pour les hommes, il a besoin d'être soutenu par Tacite [3] ou par l'Écriture sainte. Avec les femmes il est à son aise, et il les fait penser et parler avec une vérité parfaite, relevée par un art exquis. Ne lui demandez ni Emilie, ni Cornélie., ni Pauline ; mais écoutez Andromaque, Monime, Bérénice, Phèdre ! Là, même en imitant, il est original et il laisse les anciens bien loin derrière lui. Qui lui a enseigné cette délicatesse charmante, ces troubles gracieux, cette pureté dans la faiblesse, cette mélancolie, quelquefois même cette profondeur, avec cette langue merveilleuse qui semble l'accent naturel du cœur de la femme ? On s'en va répétant que Racine écrit mieux que Corneille ; dites seulement qu'ils écrivent tous deux très différemment et comme on écrivait dans les deux époques si différentes où ils ont vécu. Corneille parle la langue des hommes d'état, des capitaines, des théologiens, des philosophes, des femmes fortes, de Richelieu, de Rohan, de Saint-Cyran, de

Descartes et de Pascal, de la mère Angélique Arnauld et de la mère Madeleine de Saint-Joseph, la langue que parle encore Molière, et que Bossuet a gardée jusqu'à son dernier soupir. Racine parle celle de Louis XIV et des femmes qui étaient l'ornement de sa cour. Je suppose qu'ainsi parlait Madame, l'aimable, spirituelle et infortunée Henriette ; ainsi écrivent l'auteur de *la Princesse de Clèves* et l'auteur du *Télémaque*. Ou plutôt cette langue est celle de Racine lui-même, de cette âme faible et tendre, qui passa vite de l'amour à la dévotion, qui se complaisait dans la poésie lyrique et s'est épanchée tout entière dans les chœurs d'*Esther* et d'*Athalie*, surtout dans les *Cantiques* ; cette âme si facile à émouvoir, qu'une cérémonie religieuse ou la représentation d'*Esther* à Saint-Cyr touchaient jusqu'aux larmes, qui compatissait aux malheurs du peuple, qui trouva dans sa pitié et sa charité le courage de dire un jour la vérité à Louis XIV, et qui s'éteignit au premier souffle de la disgrâce.

Molière est à Aristophane ce que Corneille est à Shakspeare. L'auteur du *Plutus*, des *Guêpes*, des *Nuées*, a sans doute une imagination, une verve bouffonne, une puissance créatrice au-dessus de toute comparaison. Molière n'a point d'aussi grandes conceptions poétiques : il a mieux peut-être, il a des caractères. Son coloris est moins éclatant, son burin est plus pénétrant. Il a gravé dans la mémoire des hommes un certain nombre de travers et de vices qui s'appelleront à jamais *l'Avare, le Malade imaginaire, les Femmes savantes, le Tartufe, Don Juan*, pour ne pas parler du *Misanthrope*, pièce à part, touchante autant que plaisante, qui ne s'adresse pas à la foule, et ne peut être populaire, parce qu'elle exprime un ridicule assez rare, l'excès dans la passion de la vérité et de l'honneur.

Tous les fabulistes anciens et modernes, et même l'ingénieux, le pur, l'élégant Phèdre, approchent-ils de notre La Fontaine ? Il compose ses personnages et les met en scène avec l'habileté de Molière ; il sait prendre dans l'occasion le ton d'Horace et mêler l'ode à la fable ; il est à la fois le plus naïf et le plus raffiné des écrivains, et son art échappe dans sa perfection même. Nous ne parlons pas des *Contes*, d'abord parce que nous condamnons le genre, ensuite parce que La Fontaine y déploie des qualités plus italiennes que françaises, une narration pleine de naturel, de malice et de grâce, mais sans aucun de ces traits profonds, tendres, mélancoliques, qui placent parmi les plus grands poètes de tous les temps l'auteur

Victor Cousin

des *Deux Pigeons* et du *Vieillard et les trois jeunes gens*.

Nous n'hésitons point à mettre Boileau à la suite de ces grands hommes. Il vient après eux, il est vrai, mais il est de leur compagnie : il les comprend, il les aime, il les soutient. C'est lui qui en 1663, après *l'École des Femmes*, et bien avant le *Tartufe* et *le Misanthrope*, proclamait Molière le maître dans l'art des vers ; c'est lui qui en 1677, après la chute de *Phèdre*, défendait le vainqueur d'Euripide contre les succès de Pradon ; c'est lui qui, devançant la postérité, a le premier mis en lumière ce qu'il y a de nouveau et d'entièrement original dans le théâtre de Corneille [4]. Il sauva la pension du vieux tragique en offrant le sacrifice de la sienne. Louis XIV lui demandant quel était l'écrivain qui honorait le plus son règne : — C'est Molière, répondit Boileau. Et quand le grand roi, à son déclin, persécutait Port-Royal et, voulait mettre la main sur Arnauld, il se rencontra un homme de lettres pour dire en face à l'impérieux monarque : « Votre majesté a beau chercher M. Arnauld, elle est trop heureuse pour le trouver. » Boileau manque d'imagination et d'invention ; il n'est grand que par le sentiment énergique de la vérité et de la justice. Il porte jusqu'à la passion le goût du beau et de l'honnête ; il est poète à force d'âme et de bon sens. Plus d'une fois son cœur lui a dicté les vers les plus pathétiques :

En vain contre *le Cid* un ministre se ligue,
Tout Paris pour Chimène a les yeux de Rodrigue, etc.

Après qu'un peu de terre, obtenu par prière,
Pour jamais dans la tombe eut enfermé Molière, etc.

Et cette épitaphe d'Arnauld, si simple et si grande :

Au pied de cet autel, de structure grossière,
Gît sans pompe, enfermé dans une vile bière,
Le plus savant mortel qui jamais ait écrit ;
Arnauld qui, sur la grâce instruit par Jésus-Christ,
 Combattant pour l'église, a, dans l'église même,
Souffert plus d'un outrage et plus d'un anathème, etc.

Errant, pauvre, banni, proscrit, persécuté ;
Et même par sa mort leur fureur mal éteinte
N'aurait jamais laissé ses cendres en repos,

De l'art français au dix-septième siècle

Si Dieu lui-même ici de son ouaille sainte
A ces loups dévorants n'avait caché les os[5].

Voilà, je pense, d'assez grands poètes, et nous en avons d'autres encore : je veux parler de ces esprits charmants ou sublimes qui ont élevé la prose jusqu'à la poésie. La Grèce seule, en ses plus beaux jours, offre peut-être une telle variété de prosateurs admirables. Qui peut les compter ? D'abord Froissard, Rabelais et Montaigne, plus tard Descartes, Pascal et Malebranche. La Rochefoucauld et La Bruyère, Retz et Saint-Simon, Bourdaloue, Fléchier, Fénelon, Bossuet ; ajoutez tant de femmes éminentes, à leur tête Mme de Sévigné, et cela en attendant Montesquieu, Voltaire, Ruisseau et Buffon [6].

Par quel contraste bizarre un pays où les arts de l'esprit ont été portés à cette perfection serait-il resté médiocre dans les autres arts ? Le sentiment du beau manquait-il donc à cette société si polie, à cette cour magnifique, à ces grands seigneurs et à ces grandes dames passionnées pour le luxe et pour l'élégance, à ce public d'élite, épris de tous les genres de gloire, et dont l'enthousiasme défendit *le Cid* contre Richelieu ? Non, la France du XVIIe siècle est une, et elle a produit des artistes qu'elle peut mettre à côté de ses poètes, de ses philosophes, de ses orateurs.

Mais pour admirer nos artistes, il faut les comprendre.

Nous ne croyons pas que l'imagination ait été moins libéralement départie à la France qu'à aucune nation de l'Europe. Elle a même eu son règne parmi nous. C'est la fantaisie qui domine au XVIe siècle, et inspire la littérature et les arts de la renaissance. Mais une grande révolution est intervenue au commencement du XVIIe siècle : la France à ce moment semble passer de la jeunesse à la virilité. Au lieu d'abandonner l'imagination à elle-même, nous nous appliquons dès lors à la contenir sans la détruire, à la modérer, ainsi que l'ont fait les Grecs, à l'aide du goût, comme dans le progrès de la vie et de la société on apprend à réprimer ou à dissimuler ce qu'il y a de trop individuel dans les caractères. C'en est fait de la littérature de l'âge précédent : une nouvelle poésie, une prose nouvelle commencent à paraître, qui pendant un siècle entier portent d'assez beaux fruits. L'art suit le mouvement général ; d'élégant et de gracieux qu'il était, il devient sérieux à son tour : il ne vise plus

à l'originalité et aux effets extraordinaires, il n'étincelle ni n'éblouit ; il parle surtout à l'esprit et à l'âme ; de là ses qualités et aussi ses défauts ; en général, il manque un peu d'éclat et de coloris, mais il est au plus haut degré expressif.

Depuis quelque temps nous avons changé tout cela. Nous avons découvert un peu tard que nous n'avions pas assez d'imagination ; nous sommes en train de nous en donner aux dépens de la raison, hélas ! aussi aux dépens de l'âme oubliée, répudiée, proscrite. En ce moment, la couleur et la forme sont à l'ordre du jour, en poésie, en peinture, en toute chose. On commence à raffoler de la peinture espagnole ; l'école flamande et l'école vénitienne prennent de plus en plus le pas sur la grande école de Florence et de Rome ; Rossini balance Mozart, et Gluck va bientôt nous sembler insipide.

Jeunes artistes qui, dégoûtés à bon droit de la manière sèche et inanimée de David, entreprenez de renouveler la palette française, qui voudriez ravir au soleil sa chaleur et son éclat, songez que de tous les êtres de l'univers le plus grand est encore l'homme, et que ce que l'homme a de plus grand, c'est son intelligence, et surtout son cœur ; qu'ainsi c'est ce cœur qu'il faut mettre et répandre sur votre toile. Voilà l'objet le plus élevé de l'art, Pour l'atteindre, ne vous faites pas les disciples des Flamands, des Vénitiens, des Espagnols ; revenez, revenez aux maîtres de notre grande école nationale du XVIIe siècle.

Nous nous inclinons avec une admiration respectueuse devant l'école florentine et romaine, à la fois idéale et vivante ; mais celle-là exceptée, nous prétendons que l'école française égale ou surpasse toutes les autres. Nous ne préférons ni Murillo, ni Rubens, ni Van Dyck, ni Rembrandt, ni Corrège, ni Titien lui-même, à Lesueur et à Poussin, parce que si les premiers ont une main et une couleur incomparables, nos deux compatriotes sont bien autrement grands pur la pensée et par l'expression.

Quelle destinée que celle d'Eustache Lesueur [7] ! Il naît à Paris vers 1617, et il n'en sort jamais. Pauvre et humble, il passe sa vie dans les églises et les couvents pour lesquels il travaille. La seule douceur de ses tristes jours, sa seule consolation était sa femme, il la perd et va mourir à trente-huit ans, dans ce cloître des Chartreux que son pinceau a immortalisé. Quelle ressemblance à la fois et quelle dif-

férence avec la destinée de Raphaël, mort jeune aussi, mais au sein des plaisirs, dans les honneurs et déjà presque dans la pourpre ! Notre Raphaël n'a pas été l'amant de la Fornarine et le favori d'un pape : il a été chrétien ; il est le christianisme dans l'art.

Lesueur est un génie tout français. À peine échappé des mains de Simon Vouët, il s'est formé lui-même sur le modèle qu'il avait dans l'âme. Il n'a jamais vu le ciel d'Italie ; il a connu quelques fragments de l'antique, quelques tableaux de Raphaël, et les dessins que lui envoyait Poussin. C'est avec ces faibles ressources et guidé par un instinct heureux qu'en moins de dix ans il monte par un progrès continu jusqu'à la perfection de son talent ; et expire au moment où, sûr enfin de lui-même, il va produire de nouveaux et plus admirables chefs-d'œuvre. Suivez-le depuis *Saint Bruno* achevé en 1648, à travers le *Saint Paul* de 1649, jusqu'à la *Vision de saint Benoît* en 1651, et aux *Muses*, à peine terminées avant sa mort. Lesueur va sans cesse ajoutant à ses qualités essentielles, qu'il doit au génie national et à sa propre nature, je veux dire la composition et l'expression, les qualités qu'il avait rêvées ou entrevues, un dessin de jour en jour plus pur, sans être jamais celui de l'école florentine, et déjà même du coloris.

Dans Lesueur, tout est dirigé vers l'expression, tout est au service de l'esprit, tout est idée et sentiment. Nulle recherche, nulle manière ; une naïveté parfaite ; ses figures même sembleraient quelquefois un peu communes, tant elles sont naturelles, si un souffle divin ne les animait. Il ne faut pas oublier que ses sujets favoris n'exigent point une couleur éclatante : il retrace le plus souvent des scènes douloureuses ou austères, mais comme dans le christianisme, à côté de la souffrance et de la résignation, est la foi avec l'espérance, ainsi Lesueur joint au pathétique la suavité et la grâce, et cet homme me charme en même temps qu'il m'émeut.

Les ouvrages de Lesueur sont presque toujours de grands ensembles qui demandaient une méditation profonde et le talent le plus souple pour y conserver l'unité du sujet et y semer la variété et l'agrément. L'*Histoire de saint Bruno*, le fondateur de l'ordre des chartreux, est un vaste poème mélancolique, où sont représentées les scènes diverses de la vie monastique. L'*Histoire de Saint Martin* et de *saint Benoît* ne nous est pas parvenue tout entière : mais les deux seuls fragments que nous en possédons, *la Messe de*

saint Martin et *la Vision de saint Benoît*, nous permettent de comparer ce grand travail à tout ce qui s'est fait de mieux en ce genre en Italie, comme, a parler sincèrement, *les Muses* et l'*Histoire de l'Amour* nous paraissent égaler au moins *la Farnésine*.

Dans l'*Histoire de saint Bruno* il faut particulièrement remarquer saint Bruno prosterné devant un crucifix, le saint lisant une lettre du pape, sa mort, son apothéose. Est-il possible de porter plus loin le recueillement, l'anéantissement, le ravissement ? Les mystiques ébauches d'Angelico da Fiesole et de ses contemporains tant vantés, naïves et touchantes, mais sans aucune grandeur, languissent devant des compositions de cet ordre. *Saint Paul prêchant à Ephèse* rappelle *l'École d'Athènes* par l'étendue de la scène, par l'emploi de l'architecture, par l'habile distribution des groupes. Malgré le nombre des personnages et la diversité des épisodes, le tableau se rassemble tout entier dans saint PauL Il prêche, et à sa parole sont suspendus les assistants de tout sexe, de tout âge, dans les attitudes les plus variées. Voilà bien les grandes lignes de l'école romaine, son dessin plein en même temps de noblesse et de vérité ! Que de têtes charmantes ou graves ! que de mouvements gracieux ou hardis, et toujours naturels ! Ici cet enfant aux cheveux bouclés, rempli d'un naïf enthousiasme ; là ce vieillard agenouillé et les mains jointes. Toutes ces belles têtes et aussi ces draperies ne sont-elles pas dignes de Raphaël ? Mais la merveille du tableau est la figure de saint Paul : c'est celle de Jupiter olympien, animée par l'esprit nouveau. *La Messe de saint Martin* porte dans l'âme une impression de paix et de silence. *La Vision de saint Benoît* est d'une simplicité pleine de grandeur. Du désert, le saint à genoux, contemplant sa sœur, sainte Scholastique, qui monte au ciel, soutenue pas des anges, accompagnée de deux jeunes filles couronnées de fleurs et portant la palme, symbole de la virginité. Saint Pierre et saint Paul montrent à saint Benoît le séjour où sa sœur va goûter la paix éternelle. Un léger rayon de soleil perce la nue. Saint Benoît est comme arraché à la terre par cette vision extatique. On ne désire guère une couleur plus vive, et l'expression est divine. Que ces deux jeunes vierges, un peu longues peut-être sont belles et pures ! que ces contours sont suaves ! que ces visages sont graves et doux ! La personne du saint moine, avec tous les accessoires matériels, est d'un naturel parlait, car elle reste sur la terre, tandis que sa figure,

où reluit son âme, est tout idéale et déjà dans le ciel.

Mais le chef-d'œuvre de Lesueur est à nos yeux la *Descente de croix* ou plutôt l'ensevelissement de Jésus, déjà descendu de la croix, et que Joseph d'Arimathie, Nicodème et saint Jean placent dans le linceul A gauche, la Madeleine, en pleurs, baise les pieds de Jésus ; à droite, sont les saintes femmes et la Vierge. Il est impossible de porter plus loin le pathétique en conservant la beauté. Les saintes femmes, placées sur le premier plan, ont chacune leur douleur particulière. Pendant que l'une d'elles s'abandonne au désespoir, une tristesse immense, mais intime et recueillie, est sur le visage de la mère du crucifié : elle a compris le divin bienfait de la rédemption du genre humain, et sa douleur, soutenue par cette pensée, est calme et résignée. Quelle dignité dans cette tête ! Elle résume en quelque sorte tout le tableau et lui donne son caractère, celui d'une émotion profonde et contenue. J'ai vu bien des descentes de croix, j'ai vu celle de Rubens, à Anvers, où la sainteté du sujet a comme contraint le grand peintre flamand à joindre la noblesse et le sentiment à la couleur : aucun de ces tableaux ne m'a autant touché que celui de Lesueur. Toutes les parties de l'art y sont au service de l'expression. Le dessin est austère et fort : la couleur même, sans être éclatante, surpasse celle de *Saint Bruno*, de *la Messe de saint Martin*, de *saint Paul*, et même de *la Vision de saint Benoît*, comme si Lesueur eut voulu rassembler ici toutes les puissances de son âme, toutes les ressources de son talent.

Maintenant regardez *les Muses*, d'autres scènes, d'autres beautés, le même génie. Voilà des peintures païennes, mais le christianisme y est encore, par l'adorable chasteté que Lesueur a partout répandue. Tous les critiques ont relevé à l'envi les erreurs mythologiques où est tombé le pauvre Lesueur, et ils n'ont pas manqué cette occasion de déplorer qu'il n'eût pas fait, le voyage d'Italie et étudié davantage l'antique ; mais qui peut avoir l'étrange idée de chercher dans Lesueur un archéologue ? J'y cherche et j'y trouve le génie même de la peinture. Cette Terpsichore, bien ou mal nommée, avec une harpe un peu trop forte, dit-on, comme si la Muse n'avait pas des dons particuliers, n'est-elle pas, dans sa modiste attitude, le symbole de la grâce décente ? Dans ce groupe des trois Muses, auxquelles on peut donner le nom qu'il plaira, celle qui tient sur ses genoux un livre de musique, et qui chante ou va chanter, n'est-

elle pas la plus ravissante créature, une sainte Cécile qui prélude encore avant de s'abandonner à l'enivrement de l'inspiration ? Et dans ces tableaux il y a de l'éclat et du coloris, le paysage y est éclairé d'une belle lumière, comme si le Poussin avait guidé la main de son ami.

Le Poussin ! quel nom je prononce ! Si Lesueur est le peintre du sentiment, le Poussin est celui de la pensée. C'est en quelque sorte le philosophe de la peinture. Ses tableaux sont des leçons religieuses ou morales qui témoignent d'un grand esprit autant que d'un grand cœur. Il suffit de rappeler *les Sept Sacremens, le Déluge, l'Arcadie, la Vérité que le Temps soustrait aux atteintes de l'Envie, Diogène, le Testament d'Eudamidas, le Ballet de la vie humaine*. Le style, est à la hauteur de la conception. Le Poussin dessine comme un Florentin, il compose comme un Français, et il égale souvent Lesueur dans l'expression ; le coloris seul lui a quelquefois manqué. Ainsi que Racine, il est épris de la beauté antique et il l'imite ; mais, comme Racine, il reste toujours original à la place de la naïveté et du charme unique de Lesueur, il a une simplicité sévère, avec une correction qui ne l'abandonne jamais. Songez aussi qu'il a cultivé tous les genres. C'est à la fois un grand peintre d'histoire et un grand paysagiste : il traite les sujets de religion aussi bien que les sujets profanes, et s'inspire tour à tour de l'antiquité et de la bible. Il a beaucoup vécu à Rome, il est vrai, et il y est mort ; mais il a beaucoup aussi travaillé en France, et presque toujours pour la France. À peine se fit-il connaître, que Richelieu l'attira à Paris et l'y retint tant que lui-même vécut, le comblant d'honneurs et lui donnant le brevet de premier peintre ordinaire du roi, avec la direction générale de tous les ouvrages de peinture et de tous les ornements des maisons royales. C'est pendant ce séjour de deux années à Paris qu'il a fait *la Cène*, le *Saint François-Xavier*, *la Vérité que le Temps enlève*. C'est encore à la France, à son ami M. de Chanteloup, que de Rome il a adressé *le Ravissement de saint Paul* ainsi que *les Sept Sacrements*, composition immense et sublime qui peut rivaliser avec les *Stanze* de Raphaël. J'en parle ainsi d'après les gravures, car *les Sept Sacrements* ne sont plus en France. Honte éternelle du XVIIIe siècle ! Il a fallu du moins arracher aux Grecs les frontons du Parthénon : nous, nous avons livré à l'étranger, nous lui avons vendu tous ces monuments du génie français qu'avaient recueillis

avec un soin religieux Richelieu et Mazarin ! Et l'indignation publique n'a pas flétri cet acte ! et depuis il ne s'est pas encore trouvé en France un roi, un homme d'état, pour interdire de laisser sortir sans autorisation du territoire national [8] les chefs-d'œuvre d'art qui honorent la nation ! Il ne s'est pas trouvé un gouvernement qui ait entrepris au moins de racheter ceux que nous avons perdus, et de ressaisir les grands ouvrages de Poussin, de Lesueur [9] et de tant d'autres, dispersés en Europe, au lieu de prodiguer des millions pour acquérir des magots de Hollande, comme disait Louis XIV, ou des toiles espagnoles, à la vérité d'une admirable couleur, mais sans nulle expression morale [10] ! Eh ! mon Dieu ! je connais et j'aime aussi les pâturages hollandais et les vaches de Potter, je ne suis pas insensible au sombre et ardent coloris de Zurbaran et aux brillantes imitations italiennes de Murillo el de Vélasquez ; mais enfin qu'est-ce que tout cela devant de sérieuses et puissantes compositions telles que *les Sept Sacrements*, par exemple, cette profonde représentation des rites chrétiens, ouvrage des plus hautes facultés de l'intelligence et de l'âme, et où l'intelligence et l'âme trouveront à jamais un sujet inépuisable d'étude et de méditation ! Grâce à Dieu, le burin de Pesne les a sauvés de notre ingratitude et de notre barbarie. Tandis que les originaux décorent la galerie d'un grand seigneur anglais [11], l'amitié et le talent d'un Pesne, d'une Stella, nous en ont conservé des copies fidèles dans ces gravures expressives qu'on ne se lasse pas de contempler, et qui, chaque fois qu'on les examine, nous révèlent quelque nouveau côté du génie de notre grand compatriote. Regardez surtout *l'Extrême-Onction* : quelle scène sublime et en même temps presque gracieuse ! On dirait un bas-relief antique, tant les groupes en sont bien distribués, avec des attitudes naturelles et variées ! Les draperies sont admirables comme celles du fragment des Panathénées qui est au Louvre. Les figures ont toutes de la beauté, C'est de la sculpture, va-t-on dire ; oui, mais c'est aussi de la peinture, si vous-même vous avez l'œil du peintre, si vous savez être frappé par l'expression de ces poses, de ces têtes, de ces gestes et presque de ces regards, car tout vit, tout respire, même dans ces gravures, et si c'était le lieu, nous tâcherions de faire pénétrer avec nous le lecteur dans ces secrets du sentiment chrétien qui sont aussi les secrets de l'art.

Tâchons de nous consoler d'avoir perdu *les Sept Sacrements*, et de

Victor Cousin

n'avoir pas su disputer à l'Angleterre et à l'Allemagne tant d'autres admirables productions du Poussin, englouties aujourd'hui dans les collections étrangères [12], en allant voir au Louvre ce qui nous reste du grand artiste français, une trentaine de tableaux des différentes époques de sa vie, et qui, la plupart, soutiennent dignement sa renommée : le *Portrait de Poussin*, la *Bacchanale*, faite a Paris pour Richelieu en 1640 OU 1641, *Mars et Vénus*, la *Mort d'Adonis*, *l'Enlèvement des Sabines* [13], *Eliezer et Rebecca*, *Moïse sauvé des eaux. l'Enfant Jésus sur les genoux de la Vierge et saint Joseph debout* [14], surtout *la Manne au Désert, le Jugement de Salomon, les Aveugles de Jéricho, la Femme adultère, le Ravissement de saint Paul, le Diogène, le Déluge, l'Arcadie*. Le temps a terni leur couleur, qui n'a jamais été bien éclatante ; mais il n'a rien pu sur ce qui les fera vivre à jamais, le dessin, la composition et l'expression. *Le Déluge* est resté et sera toujours de l'effet le plus saisissant. Après tant de maîtres qui ont traité le même sujet, le Poussin a trouvé le secret d'être original et plus pathétique que tous ses devanciers en représentant le moment solennel où la race humaine va disparaître. Peu de détails ; quelques cadavres flottent sur l'abîme ; une lune sinistre se montre à peine ; encore quelques instants, et le genre humain ne sera plus ; la dernière mère tend inutilement son dernier enfant au dernier père, qui ne peut pus le recueillir, et le serpent, qui a perdu l'homme, s'élance triomphant. On a beau relever dans *le Déluge* quelques signes d'une main tremblante ; l'âme qui soutenait et conduisait cette main se fait sentir à la nôtre et l'ébranle profondément. Arrachez-vous à cette scène de deuil, et presque à côté reposez vos yeux sur ce frais paysage et sur ces bergers qui environnent un tombeau. Le plus âgé, un genou en terre, lit ces mots gravés sur la pierre : *Et in Arcadia ego*, et moi aussi j'ai vécu en Arcadie. À gauche, un autre berger écoute avec une sérieuse attention ; à droite est un groupe charmant, composé d'un berger au printemps de la vie et d'une jeune fille d'une beauté ravissante. Un étonnement naïf se peint sur la figure du jeune pâtre qui regarde avec bonheur sa belle compagne. Pour celle-ci, son adorable visage n'est pas même voilé d'une ombre légère : elle sourit, la main nonchalamment appuyée sur l'épaule du jeune homme, et elle n'a pas l'air de comprendre cette leçon donnée à la beauté, à la jeunesse et à l'amour. Je l'avoue, pour ce seul tableau, d'une

philosophie si touchante, je donnerais bien des chefs-d'œuvre de coloris, tous les pâturages de Potter, tous les badinages d'Ostade, toutes les bouffonneries de Téniers.

Lesueur et Poussin, à des titres différons, mais à peu près égaux, sont à la tête de notre grande peinture du XVIIe siècle. Après eux, quels artistes encore que Claude le Lorrain et Philippe de Champagne !

Connaissez-vous en Italie ou en Hollande un plus grand paysagiste que Claude ? Et saisissez bien son vrai caractère. Regardez ces vastes et belles solitudes, éclairées par les premiers ou les derniers rayons du soleil, et dites-moi si ces solitudes, ces arbres, ces eaux, ces montagnes, cette lumière, ce silence, toute cette nature n'a pas une âme, et si derrière ces horizons lumineux et purs vous ne remontez pas involontairement, en d'ineffables rêveries, jusqu'à la source invisible de la beauté et de la grâce ! Le Lorrain est par-dessus tout le peintre de la lumière, et on pourrait appeler ses ouvrages l'histoire de la lumière et de toutes ses combinaisons, en petit et en grand, sur des plans larges ou dans les accidents les plus variés, sur la terre, sur les eaux, dans les cieux, dans son éternel foyer. Les scènes humaines jetées dans un coin du tableau n'ont d'autre objet que de relever et de faire paraître davantage les scènes de la nature par l'harmonie ou par le contraste. Dans *la Fête villageoise*, la vie, le bruit et le mouvement sont sur le premier plan ; la paix et la grandeur sont au fond du paysage, et c'est là qu'est véritablement le tableau. Même effet dans les *Bestiaux passant une rivière*. Le paysage placé immédiatement sous nos yeux n'a rien de bien rare, on le peut trouver partout ; mais suivez la perspective : elle vous conduit à travers des campagnes florissantes, une belle rivière, des ruines, des montagnes qui dominent ces ruines, et vous vous perdez dans des lointains qui se prolongent indéfiniment. Ce *Paysage traversé par une rivière*, où un pâtre abreuve son troupeau, ne dit pas grand'chose au premier aspect. Contemplez-le quelque temps, et la paix, une sorte de recueillement dans la nature, une perspective bien graduée, vous gagneront le cœur peu à peu, et donneront pour vous à cette petite composition un charme pénétrant. Le tableau appelé un *Paysage* représente une vaste campagne chargée d'arbres et éclairée par le soleil levant. Il y a là de la fraîcheur et déjà de la chaleur, du mystère et de l'éclat, avec des horizons de la plus

suave harmonie. Une *Danse au soleil couchant* exprime la fin d'une belle journée. On y voit, on y sent l'apaisement des feux du jour ; sur le devant, quelques bergers et quelques bergères dansent à côté de leurs troupeaux [15].

N'est-il pas étrange qu'on ait mis Champagne dans l'école flamande ? Il est né à Bruxelles, il est vrai ; mais il est venu de fort bonne heure à Paris, et son véritable maître a été Poussin, qui lui a donné des conseils. Il a consacré son talent à la France, il y a vécu, il y est mort, et sa manière est toute française [16]. Dira-t-on qu'il doit à la Flandre sa couleur ? Nous répondons que cette qualité est bien rachetée par le grave défaut qu'il lui doit aussi, le manque d'idéalité dans les figures, et c'est de la France qu'il a appris à réparer ce défaut par la beauté de l'expression morale. Champagne est inférieur à Lesueur, mais il est de sa famille. Lui aussi, il était de ces artistes contemporains de Corneille, simples, pauvres, vertueux, chrétiens. Champagne a travaillé à la fois pour le couvent des Carmélites de la rue Saint-Jacques, ce vénérable séjour d'une piété ardente et sublime, et pour Port-Royal, le lieu du monde peut-être qui a renfermé dans le plus petit espace le plus de vertu et de génie, autant d'hommes admirables et de femmes dignes d'eux. Qu'est devenu ce fameux crucifix qu'il avait peint à la voûte de l'église des Carmélites, chef-d'œuvre de perspective, qui, sur un plan horizontal, paraissait perpendiculaire ? Il a péri avec la sainte maison. *La Cène* est vivante par la vérité de toutes les figures, des mouvements et des poses ; mais l'absence d'idéal gâte à mes yeux ce tableau. Je suis forcé d'en dire autant du *Repas chez Simon le pharisien*. Le chef-d'œuvre de Champagne est l'apparition de saint Gervais et saint Protais à saint Ambroise dans une basilique de Milan. Voilà bien toutes les qualités de l'art français : simplicité et grandeur dans la composition, avec une expression profonde. Sur cette vaste toile, quatre personnages seulement, les deux martyrs et saint Paul, qui les présente à saint Ambroise. Ces quatre figures remplissent l'immense basilique, éclairée surtout, dans l'obscurité de la nuit, par la lumineuse apparition. Les deux martyrs sont pleins de majesté. Saint Ambroise, agenouillé et en prière, est comme saisi de terreur.

J'admire assurément Champagne comme peintre d'histoire [17] et même comme paysagiste ; mais ce qu'il y a peut-être de plus grand en lui, c'est le peintre de portraits. Ici la vérité et le naturel sont par-

ticulièrement à leur place, relevés par le coloris et idéalisés en une juste mesure par l'expression. Les portraits de Champagne sont autant de monuments où vivront à jamais ses plus illustres contemporains. Tout y est frappant de réalité, grave et sévère, avec une douceur pénétrante. On perdrait les écrits de Port-Royal, qu'on retrouverait Port-Royal tout entier dans Champagne. Voilà bien l'inflexible Saint-Cyran [18], comme aussi son persécuteur, l'impérieux Richelieu [19]; voilà le savant, l'intrépide Antoine Arnauld, auquel les contemporains de Bossuet ont décerné le nom de grand [20]; voilà Mme Angélique Arnauld, avec sa naïve et forte figure [21]; voilà la mère Agnès et l'humble fille de Champagne lui-même, la sœur Sainte-Suzanne [22]. Elle vient d'être guérie miraculeusement, et toute sa personne abattue porte l'empreinte d'un reste de souffrance. En face, la mère Agnès à genoux la regarde avec une joie reconnaissante. Le lieu de la scène est une pauvre cellule ; une croix de bois suspendue à la muraille, quelques chaises de paille en sont tous les ornements. Sur le tableau se lit cette inscription : *Christo uni medico animarum et corporum,* etc. On a là le stoïcisme chrétien de Port-Royal dans son imposante austérité. Ajoutez à tous ces portraits celui de Champagne [23], car le peintre peut être mis à côté de ses personnages.

Quand la France n'aurait produit au XVIIe siècle que ces quatre grands artistes, il faudrait faire une belle place à l'école française ; mais elle compte bien d'autres peintres du plus grand mérite. Parmi eux, distinguez Mignard, si admiré dans son temps, si peu connu aujourd'hui et si digne de l'être. Comment avons-nous pu laisser tomber dans l'oubli l'auteur de la fresque immense du Val-de-Grâce, tant célébrée par Molière [24], et qui est peut-être la plus grande page de peinture qui soit au monde ? Ce qui frappe d'abord dans ce gigantesque ouvrage, c'est l'ordonnance et l'harmonie, puis viennent mille détails charmants et d'innombrables épisodes qui forment eux-mêmes des compositions considérables. Remarquez aussi le coloris brillant et doux qui devrait au moins obtenir grâce pour tant d'autres beautés du premier ordre. C'est encore au pinceau de Mignard que nous devons ce ravissant plafond du petit appartement du roi à Versailles, chef-d'œuvre aujourd'hui détruit, mais dont il nous reste une traduction magnifique dans la belle estampe de Gérard Audran. Quelle expression profonde dans *la Peste*

d'Eaque[25] *et dans le* Saint Charles donnant la communion aux pestiférés de Milan *! On s'accorde à reconnaître Mignard pour un de nos meilleurs peintres de portraits : la grâce, quelquefois un peu raffinée, se joint en lui au sentiment. L'école française peut encore présenter avec orgueil Valentin, mort jeune et qui donnait tant d'espérances ; Stella, le digne ami du Poussin, l'oncle de Claudine, d'Antoinette et de Françoise Stella ; Lahire, qui a tant d'esprit et de goût*[26] *; Sébastien Bourdon, si noble et si élevé ; les Lenain, qui ont quelquefois la naïveté de Lesueur et la couleur de Champagne ; le Bourguignon, plein de mouvement et de verve ; Jouvenet, qui compose si bien ; tant d'autres, enfin Lebrun, qu'il est de mode aujourd'hui de traiter cavalièrement, et qui avait reçu de la nature, avec la passion peut-être immodérée de la gloire, celle du beau en tout genre et un talent d'une flexibilité admirable, le véritable peintre du grand roi par la richesse et la dignité de sa manière, et qui, comme Louis XIV, clôt dignement le XVIIe siècle*[27].

Puisque nous avons parlé avec un peu d'étendue de la peinture du XVIIe siècle, ne serait-il pas injuste de passer entièrement sous silence la gravure, sa fille ou sa sœur ? Ce n'est pas un art de médiocre importance ; nous y avons excellé, nous l'avons surtout porté à sa perfection dans les portraits. Soyons équitables envers nous-mêmes : quelle école, celle de Marc-Antoine, ou celle d'Albert Dürer, ou celle de Rembrandt, peut présenter en ce genre une telle suite d'artistes éminents ? Thomas de Leu et Léonard Gautier font en quelque sorte le passage du XVIe au XVIIe siècle. Puis viennent en foule les talents les plus divers, Mellan, Michel Lasne, Morin, Darel, Huret, Masson, Nanteuil, Drevet, Van Schupen, les Poilly, les Edelinck, les Audran. Gérard Edelinck et Nanteuil ont seuls une renommée populaire, et ils la méritent par la délicatesse, l'éclat et le charme de leur burin ; mais les connaisseurs d'un goût élevé leur trouvent au moins des rivaux dans des graveurs aujourd'hui moins admirés parce qu'ils ne flattent pas autant les yeux, mais qui ont peut-être plus de vérité et de vigueur, et quelquefois autant de grâce. Il faut bien le dire aussi, les portraits de ces deux habiles maîtres n'ont pas l'importance historique de ceux de leurs devanciers. On admire avec raison le Condé de Nanteuil ; mais si on veut connaître le grand Condé, le vainqueur de Rocroy et de Lens, ce n'est pas à Nanteuil qu'il faut le demander, c'est à Huret, c'est à

Michel Lasne, c'est surtout à Daret, qui l'a dessiné et gravé à l'âge de trente-deux ou trente-trois ans, dans toute sa force et sa beauté héroïque [28]. Edelinck et Nanteuil lui-même n'ont guère connu et retracé le XVIIe siècle qu'aux approches de son déclin [29] ; Morin et Mellan ont pu le voir et nous l'ont transmis en sa glorieuse jeunesse. Morin est le Champagne de la gravure, ou plutôt il ne grave pas, il peint. C'est lui qui représente à la postérité les hommes illustres de la première moitié du grand siècle, Henri IV, de Thou, Saint-Cyran, Marillac, d'Andilly, Benlivoglio, Richelieu, Mazarin jeune encore [30]. Mellan a eu le même avantage : il est le premier en date de tous les graveurs du XVIIe siècle, et peut-être aussi est-il le plus expressif. Avec une seule taille, il semble que de ses mains il ne peut sortir que des ombres : il ne frappe pas au premier aspect : mais à mesure qu'on le regarde davantage, il saisit, il pénètre, il touche comme Lesueur [31].

Le christianisme, c'est-à-dire le règne de l'esprit, est favorable à la peinture, particulièrement expressive, La sculpture semble un art païen, car, si l'expression morale doit y être encore, c'est toujours sous la condition impérieuse de la beauté de la forme. Voilà pourquoi la sculpture est comme naturelle à l'antiquité et y a jeté un éclat incomparable, devant lequel a un peu pâli la peinture, tandis que chez les modernes elle a été éclipsée par celle-ci et lui est demeurée très inférieure, dans l'extrême difficulté de forcer la pierre et le marbre à exprimer des sentiments chrétiens sans que la beauté matérielle en souffre, en sorte que d'ordinaire notre sculpture est insignifiante pour être belle, ou maniérée pour être expressive. Depuis l'antiquité, il n'y a eu véritablement que deux écoles de sculpture, l'une à Florence, un peu avant Michel-Ange et surtout avec Michel-Ange, l'autre en France, à la renaissance, avec Jean Cousin, Goujon, Bullant, Germain Pilon. On peut dire que ces quatre artistes se sont comme partagé la grandeur et la grâce. Au premier la noblesse et la force avec une science profonde, aux trois autres une élégance pleine de charme. La sculpture change de caractère au XVIIe siècle ainsi que tout le reste : elle n'a plus le même agrément, mais elle acquiert un surcroît de force et l'inspiration morale et religieuse, qui avait trop manqué aux plus habiles maîtres de la renaissance. En est-il un, Jean Cousin excepté, qui soit supérieur à Jacques Sarazin ? Ce grand artiste, aujourd'hui presque oublié,

est un disciple à la fois de l'école française et de l'école italienne, et aux qualités qu'il emprunte à ses devanciers il ajoute l'expression morale, touchante et élevée, qu'il doit à l'esprit du siècle nouveau. Il est, dans la sculpture, le digne contemporain de Lesueur et de Poussin, de Corneille, de Descartes et de Pascal. Il appartient tout à fait au règne de Louis XIII de Richelieu et de Mazarin : il n'a pas même vu celui de Louis XIV [32]. Rappelé en France par Richelieu, qui y avait aussi rappelé Poussin et Champagne, Jacques Sarazin, en peu d'années, a produit une foule d'ouvrages d'une rare élégance et d'un grand caractère. Que sont-ils devenus ? Le XVIIIe siècle avait passé sur eux sans y prendre garde, Les barbares qui les ont détruits ou dispersés s'étaient arrêtés devant les toiles de Lesueur et de Poussin, protégées par un reste d'admiration : en brisant les chefs-d'œuvre du ciseau français, ils ne se sont pas même doutés du sacrilège qu'ils commettaient envers l'art aussi bien qu'envers la patrie [33]. Du moins j'ai pu voir il y a quelques années, au Musée des monuments français, recueillies par la piété d'un ami des arts [34], de belles parties du superbe mausolée élevé à la mémoire de Henri de Bourbon, deuxième du nom, prince de Condé, le père du grand Condé, le digne appui, l'habile collaborateur de Richelieu et de Mazarin. Ce monument était soutenu par quatre figures de grandeur naturelle, *la Religion, la Justice la Piété, la Force*. Il y avait quatorze bas-reliefs en bronze, où étaient retracés les *Triomphes de la Renommée, du Temps, de la Mort, de l'Éternité*, Dans le *Triomphe de la Mort*, l'artiste avait représenté un certain nombre de modernes illustres, parmi lesquels il s'était mis lui-même, à côté de Michel-Ange [35]. Nous pouvons contempler encore dans la cour du Louvre, au pavillon de l'Horloge, ces cariatides de Sarazin, si majestueuses à la fois et si gracieuses, qui se détachent avec un relief et une légèreté admirables. Jean Goujon et Germain Pilon ont-ils rien fait de plus élégant et de plus vivant ? Ces femmes respirent, et elles vont marcher. Prenez la peine d'aller à quelques pas d'ici [36] visiter l'humble chapelle qui remplace aujourd'hui cette magnifique église des Carmélites, jadis remplie des peintures de Champagne, de Stella, de Lahire et de Lebrun, où la voix de Bossuet s'est fait entendre, où Mme de La Vallière et Mme de Longueville ont été vues si souvent prosternées à terre, leurs longs cheveux coupés et le visage baigné de larmes. Parmi les restes qui se conservent de la

splendeur passée du saint monastère, considérez la noble statue du cardinal de Berulle agenouillé. Sur ces traits recueillis et pénétrés, dans ces yeux levés vers le ciel, respire l'âme de ce grand serviteur de Dieu, mort à l'autel comme un guerrier au champ d'honneur. Il prie Dieu pour ses chères carmélites. Cette tête est d'un naturel parfait, comme Champagne aurait pu la peindre, et d'une grâce sévère qui rappelle Lesueur et Poussin [37].

Au-dessous de Sarazin, les Anguier sont encore des artistes qu'admirerait l'Italie, et auxquels il ne manque, depuis le grand siècle, que des juges dignes d'eux. Ces deux frères avaient couvert Paris et la France des plus précieux monuments. Regardez le tombeau de Jacques-Auguste de Thou, par François Anguier. La figure du grand historien est réfléchie et mélancolique comme celle d'un homme las du spectacle des choses humaines, et rien de plus aimable que les statues de ses deux femmes, Marie Barbançon de Cany et Gasparde de la Châtre [38]. Le mausolée de Henri de Montmorency, décapité à Toulouse en 1632, qui se voit encore aujourd'hui à Moulins, dans l'église de l'ancien couvent des filles de Sainte-Marie, est un ouvrage considérable du même artiste, où la force est manifeste, avec un peu de lourdeur [39]. C'est à Michel Anguier qu'on attribue les statues du duc et de la duchesse de Tresmes [40] et celle de leur illustre fils, Potier, marquis de Gèvres. Le voilà bien l'intrépide compagnon de Condé, arrêté dans sa course à trente-deux ans, devant Thionville, après la bataille de Rocroy, déjà lieutenant-général, et quand Condé demandait pour lui le bâton de maréchal de France, déposé sur sa tombe ; le voilà jeune, beau, hardi comme ses camarades, moissonnés aussi à la fleur de l'âge, Laval, Châtillon, La Moussaye. Un des meilleurs ouvrages de Michel Anguier est le monument de Henri de Chabot, cet autre compagnon, cet ami fidèle de Condé, qui, par les grâces de sa personne, sut gagner le cœur, la fortune et le nom de la belle Marguerite, la fille du grand duc de Rohan. Le nouveau duc mourut jeune encore, en 1655, à trente-neuf ans. Il est représenté couché, la tête inclinée, et soutenue par un ange ; un autre ange est à ses pieds. L'ensemble est frappant, et les détails sont exquis. La figure de Chabot est de toute beauté, comme pour répondre à sa réputation, mais c'est la beauté d'un mourant. Le corps a déjà la langueur, du trépas, *languescit moriens*, avec je ne sais quelle grâce antique. Ce morceau, s'il était

d'un dessin plus sévère, rivaliserait avec *le Gladiateur mourant*, qu'il rappelle, peut-être même qu'il imite [41].

J'admire en vérité qu'on ose parler aujourd'hui si légèrement de Puget et de Girardon. Les défauts de Puget sont manifestes ; mais on ne peut lui refuser des qualités du premier ordre. Il a le feu, la verve, la fécondité du génie. Les cariatides de l'hotel-de-ville de Toulon, qui ont été apportées au musée de Paris, attestent un ciseau puissant Le *Milon* rappelle, en l'exagérant, la manière de Michel-Ange ; il est un peu tourmenté, mais on ne peut nier que l'effet n'en soit saisissant. Voulez-vous un talent plus naturel et ayant encore de la force et de l'élévation ? donnez-vous le plaisir de rechercher aux Tuileries, dans les jardins de Versailles, dans plusieurs églises de Paris, les ouvrages dispersés de Girardon : ici le mausolée des Gondi [42], là celui des Castellan [43], celui de Louvois [44], etc. ; surtout allez voir dans l'église de la Sorbonne le mausolée de Richelieu. Le redoutable ministre y est représenté à ses derniers moments, soutenu par la Religion et pleuré par la Patrie. Toute la personne est d'une noblesse parfaite, et la figure a la finesse, la sévérité, la suprême distinction que lui donnent le pinceau de Champagne, le burin de Morin et de Mellan.

Enfin je ne regarde point comme un sculpteur ordinaire Coysevox, qui, sous l'influence de Lebrun, commence malheureusement le genre théâtral, mais qui a la facilité, le mouvement, l'élégance de Lebrun lui-même. Il a élevé de dignes monuments à Mazarin, à Colbert, à Lebrun [45], et semé, pour ainsi dire, les bustes des hommes illustres de son temps, car, remarquez-le bien, les artistes ne prenaient guère alors des sujets arbitraires et de fantaisie ; ils travaillaient sur des sujets contemporains, qui, en leur laissant une juste liberté, les inspiraient et les guidaient, et communiquaient un intérêt public à leurs ouvrages. La sculpture française du XVIIe siècle, comme celle de l'antiquité, est profondément nationale. Les églises, les monastères étaient remplis des statues de ceux qui les avaient aimés pendant leur vie et voulaient y reposer après leur mort. Chaque église de Paris était un musée populaire. Les somptueuses résidences de l'aristocratie, car à cette époque il y en avait une en France, comme aujourd'hui en Angleterre, possédaient leurs tombeaux séculaires, les statues, les bustes, les portraits des hommes éminents dont la gloire appartenait à la patrie

aussi bien qu'à leur famille. De son côté, l'état n'encourageait pas les arts en détail, et en petit pour ainsi dire ; il leur donnait une impulsion puissante en leur demandant des travaux considérables, en leur confiant de vastes entreprises. Toutes les grandes choses se mêlaient ainsi, s'inspiraient et se soutenaient réciproquement.

Un seul homme en Europe a laissé un nom dans l'art trop peu apprécié qui entoure un château ou un palais de jardins gracieux ou de parcs magnifiques : cet homme est un Français du XVIIe siècle, c'est Le Nôtre. On peut reprocher à Le Nôtre une régularité peut-être excessive et un peu de manière dans les détails ; mais il a deux qualités qui rachètent bien des défauts, la grandeur et le sentiment. Celui qui a dessiné le parc de Versailles, qui, à l'agrément des parterres, au mouvement des fontaines, au bruit harmonieux des cascades, aux ombres mystérieuses des bosquets, a su ajouter la magie d'une perspective infinie au moyen de cette large allée où la vue se prolonge sur une nappe d'eau immense pour aller se perdre en des lointains sans bornes, celui-là est un paysagiste digne d'avoir une place à côté du Poussin et du Lorrain.

Nous avons eu au moyen âge notre architecture gothique comme tous les peuples de l'Europe. Au XVIe siècle, quels architectes que Pierre Lescot, Jean Bullant, Philibert Delorme ! quels charmants palais, quels gracieux édifices que le pavillon des Tuileries, dégagé des deux ailes massives qui l'écrasent, l'Hôtel-de-Ville de Paris dans ses proportions primitives, Chambord, Écouen, la Place-Royale ! Le XVIIe siècle aussi a son architecture, originale, différente de celle du moyen âge et de celle de la renaissance, simple, austère, noble, comme la poésie de Corneille et la prose de Descartes. Etudiez sans préjugés d'école le Luxembourg de Debrosse [46], le portail de Saint-Gervais et la grande salle du Palais de Justice, du même architecte, le Palais-Cardinal et la Sorbonne de Lemercier [47], la coupole du Val-de-Grâce de Lemuet [48], l'arc de triomphe de la porte Saint-Denis de François Blondel, la colonnade du Louvre de Perrault, Versailles et surtout les Invalides de Mansart. Considérez avec attention ce dernier édifice, laissez-lui faire son impression sur votre esprit et sur votre âme, et vous arriverez aisément à y reconnaître une beauté particulière, Ce n'est point une basilique gothique, ce n'est pas non plus un monument presque païen du XVIIe siècle : il est moderne et encore chrétien. Il est vaste avec mesure,

élégant avec gravité. Contemplez au soleil couchant cette coupole réfléchissant les derniers feux du jour, s'élevant doucement vers le ciel sur une courbe légère et gracieuse ; traversez cette imposante esplanade, entrez dans cette cour semblable à un cloître par ses galeries couvertes, inclinez-vous sous le dôme de cette église où donnent Vauban et Turenne : vous ne pourrez-vous défendre d'une émotion à la fois religieuse et militaire, vous vous direz que c'est bien là l'asile de guerriers parvenus au soir de la vie et qui se préparent pour l'éternité.

Depuis, qu'est devenue l'architecture française ? Une fois sortie du caractère nouveau, ni gothique ni païen, mais moderne et vrai, que, lui avait imprimé le XVIIe siècle, elle erre de style en style, sans en trouver un qui soit le moins du monde original : elle rejette la tradition nationale et va demander des inspirations à l'art grec et romain, dont elle ne comprend pas le génie et dont elle imite maladroitement les formes. Cette architecture bâtarde, à la fois lourde et maniérée, se substitue peu à peu à la belle architecture du siècle précédent et efface partout les vestiges de l'esprit français. En voulez-vous un frappant exemple ? à Paris, prés du Luxembourg, les Condé avaient leur hôtel magnifique et sévère, d'un aspect militaire, comme il convenait à la demeure d'une famille de guerriers, et au dedans d'une splendeur presque royale. Sous ces hautes voûtes avaient été quelque temps suspendus les drapeaux espagnols conquis à Rocroy. Dans ces vastes salons s'était rassemblée l'élite de la plus grande société qui fut jamais. Ces beaux jardins avaient vu se promener Corneille et Mme de Sévigné. Molière, Bossuet, Boileau, Racine, dans la compagnie du grand Condé [49]. Il était aisé de réparer et de conserver la noble habitation : à la fin du XVIIIe siècle, un descendant des Condé l'a vendue à une bande noire pour aller bâtir cet hôtel sans caractère et sans goût qu'on appelle le Palais-Bourbon. À peu près à la même époque, il s'agissait de construire une église à la patronne de Paris, à cette Geneviève dont la légende est si touchante et si populaire. Jamais y eut-il plus lieu à un monument national et chrétien ? On pouvait même remonter au genre gothique et byzantin. Au lieu de cela, on nous a fait un immense édifice, plus massif et plus lourd, il est vrai, qu'aucune basilique du moyen âge, mais qui ressemble à un temple grec ou romain de la décadence. Quelle demeure pour la modeste

et sainte bergère, si chère aux campagnes qui avoisinaient Lutèce, et dont le nom est encore vénéré du pauvre peuple qui habite ces tristes quartiers ! Voilà l'église qu'on a placée tout à côté de celle de Saint-Etienne-du-Mont, comme pour faire sentir toute la différence du christianisme et du paganisme ! car ici, malgré le mélange des styles les plus divers, c'est évidemment le style païen qui domine. Le culte chrétien ne se peut naturaliser dans cet édifice profane qui a changé tant de fois de destination ; on a beau l'appeler aujourd'hui de nouveau Sainte-Geneviève, le nom révolutionnaire de Panthéon lui demeurera. Le XVIIIe siècle n'a pas mieux traité la Madeleine que sainte Geneviève. En vain la belle pécheresse a-t-elle voulu renoncer aux joies du monde et s'attacher à la pauvreté de Jésus-Christ. On l'a ramenée au faste et à la mollesse quelle avait répudiés ; on l'a mise dans un riche palais tout étincelant d'or, qui pourrait fort bien être un temple de Vénus, car certes il n'a pas la grâce sévère du Parthénon, dont il est la copie la plus vulgaire. Oh ! que nous sommes loin des Invalides, du Val-de-Grâce, de la Sorbonne, si admirablement, appropriés à leur objet, et où paraît si bien la main du siècle et du pays qui les ont élevés !

Pendant que l'architecture s'égare ainsi, il est tout simple que la peinture cherche avant tout la couleur et l'éclat, que la sculpture s'applique a redevenir païenne ; que la poésie elle-même, reculant de deux siècles, abjure le culte de la pensée pour celui de la fantaisie, qu'elle aille partout empruntant des images à l'Espagne, à l'Italie, à l'Allemagne, qu'elle coure après des qualités subalternes et étrangères qu'elle n'atteindra pas, et abandonne les grandes qualités du génie français.

J'entends ce qu'on va me dire : le sentiment chrétien qui animait Lesueur et les artistes du XVIIe siècle manque à ceux du nôtre ; il est éteint, il ne peut plus se rallumer. D'abord cela est-il bien certain ? La foi naïve est morte ; mais une foi réfléchie ne la peut-elle remplacer ? Le christianisme est inépuisable ; il a des ressources infinies, des souplesses admirables ; il y a mille manières d'y arriver et d'y revenir, parce qu'il a lui-même mille faces qui répondent aux dispositions les plus diverses, à tous les besoins, à toute la mobilité du cœur. Ce qu'il perd d'un côté, il le regagne de l'autre ; et comme c'est lui qui a produit notre civilisation, il est appelé à la suivre dans toutes ses vicissitudes. Ou bien toute religion périra dans le

monde, ou le christianisme durera, car il n'est pas au pouvoir de la pensée de concevoir une religion plus parfaite. Artistes du XIXe siècle, ne désespérez pas de Dieu et de vous-mêmes. Une philosophie superficielle vous a jetés loin du christianisme considéré d'une façon étroite : une autre philosophie peut vous en rapprocher en vous le faisant envisager d'un autre œil. Et puis, si le sentiment religieux est affaibli, n'y a-t-il donc pas d'autres sentiments qui peuvent faire battre le cœur de l'homme et féconder le génie ? Platon l'a dit : la beauté est toujours ancienne et toujours nouvelle. Elle est supérieure à toutes les formes, elle est de tous les pays et de tous les temps, elle est de toutes les croyances, pourvu que ces croyances soient sérieuses et profondes, et qu'on éprouve le besoin de les exprimer et de les répandre. Si donc nous ne sommes pas arrivés au terme assigné à la grandeur de la France, si nous ne commençons pas à descendre dans l'ombre de la mort, si nous vivons encore véritablement, s'il nous reste des convictions, de quelque genre qu'elles soient, par cela même il nous reste ou du moins il peut nous rester ce qui a fait la gloire de nos pères, ce qu'ils n'ont pas emporté avec eux dans la tombe, ce qui déjà avait survécu à toutes les révolutions, à la Grèce, à Rome, au moyen âge, ce qui ne tient à aucun accident temporaire et éphémère, ce qui subsiste et se peut retrouver sans cesse au foyer de la conscience, je veux dire l'inspiration morale, immortelle comme l'âme.

Bornons ici cette défense de l'art national. Il y a dans les arts comme dans les lettres et dans la philosophie, deux écoles contraires : l'une tend à l'idéal en toute chose ; elle recherche, elle s'efforce de faire paraître l'esprit caché sous la forme, à la fois manifesté et voilé par la nature : elle ne veut pas tant plaire aux sens et flatter l'imagination qu'agrandir l'intelligence et émouvoir l'âme. L'autre, amoureuse de la nature, s'y arrête et s'attache à l'imiter : son principal objet est de reproduire la réalité, le mouvement, la vie, qui est pour elle la beauté suprême. La France du XVIIe siècle, la France de Descartes, de Corneille, de Bossuet, hautement spiritualiste dans la philosophie, dans la poésie, dans l'éloquence, l'a été aussi dans les arts. Les artistes de cette grande époque participent de son caractère général et la représentent à leur manière. Il n'est pas vrai que l'imagination leur manque, pas plus qu'elle n'a manqué à Pascal et à Bossuet ; mais comme ils ne souffrent point que

l'imagination usurpe la domination qui ne lui appartient pas, et qu'ils soumettent ses caprices, ses élans, son impétuosité même au frein de la raison et aux inspirations du cœur, il semble qu'elle est moins forte quand elle est seulement disciplinée et réglée. Ainsi que nous l'avons dit, ils excellent dans la composition et surtout dans l'expression. Ils ont toujours une pensée, et une pensée morale et élevée. C'est par là qu'ils nous sont chers, que leur cause nous intéresse, qu'elle est en quelque sorte la nôtre, et qu'ainsi cet hommage rendu à leur gloire méconnue couronne naturellement des études consacrées à la vraie beauté, c'est-à-dire à la beauté morale.

Notes

1. Voyez, dans la livraison du 1er septembre 1845, l'étude intitulée : Du Beau et de l'Art. Cette étude et celle qu'on va lire auront leur place dans un ouvrage où M. Cousin a rassemblé toute sa doctrine philosophique sous ces trois chefs : le Vrai, le Beau, le Bien.

2. On se rappelle le mot du grand Condé : « Où donc Corneille a-t-il appris la politique et la guerre ? »

3. Ce serait un travail curieux et utile que de comparer avec l'original latin tous les passages de Britannicus imités de Tacite ; on y trouverait Racine presque toujours au-dessous de son modèle. J'en donnerai un seul exemple. Dans le récit de la mort de Britannicus, Racine exprime ainsi les spectateurs :

Jugez combien ce coup frappe tous les esprits :

La moitié s'épouvante et sort avec des cris ;

Mais ceux qui de la cour ont un plus Ions usage

Sur les yeux de César composent lent visage.

Assurément ce style est excellent ; mais il pâlit et ne semble plus qu'un crayon bien faible devant ces coups de pinceau, rapides et sombres du grand peintre romain : « Trepidatur a circumsedentibus ; diffugiunt imprudentes : at, quibus altior intellectus resistunt defixi et Neronem intuentes. »

4. Voyez la lettre de Boileau à Perrault.

Victor Cousin

5. Ces vers n'ont paru qu'après la mort de Boileau, et ils ne sont pas encore connus. Jean-Baptiste Rousseau, dans une lettre à Brossette, dit avec raison que ce sont « les plus beaux vers que M. Despréaux ait jamais faits. »

6. IVe série de nos ouvrages. LITTERATURE, t. Ier avant-propos, p. 3 : « C'est dans la prose, qu'est peut-être notre gloire littéraire la plus certaine… Quelle nation moderne compte des prosateurs qui approchent de ceux de notre nation ? La patrie de Shakspeare et de Milton ne possède aucun prosateur du premier ordre. Celle du Dante, de Pétrarque, de l'Arioste, du Tasse, est fière en vain de Machiavel, dont la diction saine et mâle est, comme la pensée qu'elle exprime, destituée de grandeur. L'Espagne a produit, il est vrai, un admirable écrivain, mais il est unique, Cervantes… La France peut montrer aisément une liste de plus de vingt prosateurs de génie, Froissard, Rabelais, Montaigne, Descartes, Pascal, La Rochefoucauld, Molière, Retz, La Bruyère, Malebranche, Bossuet, Fénelon, Fléchier, Bourdaloue, Massillon, Mme de Sévigné, Saint-Simon, Montesquieu, Voltaire, Buffon, Jean-Jacques Rousseau, sans parler de tant d'autres qui seraient au premier rang partout ailleurs, Amyot, Calvin, Pasquier, Charron, Balzac, Vaugelas, Pellisson, Nicole, Fleury, Saint-Évremont, Mme de Lafayette, Mme de Maintenon, Fontenelle, Vauvenargues, Hamilton, Lesage, Prévost, Diderot, Beaumarchais, etc. On peut le dire avec la plus exacte vérité, la prose française est sans rivale dans l'Europe moderne, et dans l'antiquité même, supérieure à la prose latine, excepté peut-être dans quelques traités et dans les lettres de Cicéron, elle n'a d'égale que la prose grecque en ses plus beaux jours, d'Hérodote à Démosthènes. Je ne préfère pas Démosthènes à Pascal, et j'aurais de la peine à mettre Platon lui-même au-dessus de Bossuet. Platon et Bossuet, à mes yeux, voilà les deux plus grands maîtres du langage humain, avec des différences manifestes comme aussi avec plus d'un trait de ressemblance : tous deux parlant d'ordinaire comme le peuple, avec la dernière naïveté, et par momens montant sans effort à une poésie aussi magnifique que celle d'Homère, ingénieux et polis jusqu'à la plus charmante délicatesse, et par instinct majestueux et sublimes. Platon sans doute a des grâces incomparables, la sérénité suprême et comme le demi-sourire de la sagesse divine ; Bossuet a pour lui le pathétique,

où il n'a de rival que le grand Corneille. Quand on possède de pareils écrivains, n'est-ce pas une religion de leur rendre l'honneur lui leur est dû, celui d'une étude régulière et approfondie ? »

7. Nous sommes confus d'oser parler de Lesueur dans cette Revue après l'admirable article de M. Vitet ; voyez la livraison du 1er juillet 1841.

8. Une telle loi a été le premier acte de la première assemblée nationale de la Grèce affranchie, et tous les amis des arts y ont applaudi d'un bout à l'autre de l'Europe civilisée.

9. Nous regrettons particulièrement le célèbre tableau de Lesueur, Alexandre et son Médecin, qui, à la grande vente de 1800 à Londres, a été acheté par lady Lucas. Nous tirons du savant ouvrage de M. Waagen, Oeuvres d'art en Angleterre, Kunstwerke und Künstler in England (deux volumes ; Berlin, 1837 et 1838), la note exacte des tableaux de Lesueur qui d'une manière ou d'une autre ont passé en Angleterre ; 1° Dans la galerie du duc de Devonshire, la Reine de Saba devant Salomon, Waagen, t. Ier, p. 245 ; 2° dans la collection de Leightcourt, chez M. Miles, membre actuel du parlement, la Mort de Germanicus, « riche et noble composition, » dit M Wangen, t. II, p. 356 ; 3° à Alton Tower, résidence du comte de Shrewsbury, le Christ au pied de la Croix, soutenu par sa famille, « sentiment profond et vrai dans les têtes, » t. II. p. 463 ; 4° dans la collection de Burleigh-House, chez lord Exeter, la Madeleine répandant des parfums sur les pieds de Jésus-Christ, « tableau du goût le plus pur et du plus vrai sentiment, » t. II, p. 483. L'auteur des Musées d'Allemagne et de Russie (Paris, 1844) signale à Berlin un saint Bruno adorant la Croix dans sa cellule ouverte sur un paysage, et prétend que ce tableau est aussi pathétique que les meilleurs saint Bruno qui sont au musée de Paris. C'est vraisemblablement une esquisse comme nous en avons une, car il n'y a jamais eu que vingt-deux tableaux aux Chartreux, et ils sont encore au Louvre. À Saint-Pétersbourg, le catalogue de l'Ermitage indique sept tableaux de Lesueur, sur lesquels l'auteur que nous venons de citer en admet un d'authentique, Moïse enfant exposé sur les eaux du Nil. S'il ne s'est pas trompé, nous déplorons qu'on ait laissé une œuvre de Lesueur s'égarer jusqu'à Saint-Pétersbourg, avec plusieurs Poussin, les plus beaux Claude, des Mignard, des Sébastien Bourdon, des Gaspard, des Stella, des Valentin.

Victor Cousin

10. On a donné récemment cinq ou six cent mille francs pour une Vierge de Murillo qui fait aujourd'hui tourner toutes les têtes. J'avoue que la mienne y a parfaitement résisté. Je rends hommage à la fraîcheur ; à la suavité, à l'harmonie de la couleur ; mais toutes les autres qualités bien supérieures qu'on attendait dans un tel sujet manquent ici entièrement, ou du moins m'échappent. Cherche-t-on l'idéal ? l'extase est à peine sensible, et n'a point transfiguré ce visage sans noblesse et sans grandeur. L'aimable enfant qui est devant mes yeux n'a pas l'air de se douter du profond mystère qui s'accomplit en elle. Qu'a-t-elle donc qui frappe tant la foule, cette Vierge si vantée ? Elle est soutenue par des anges charmans, et elle a une jolie robe, d'une couleur éblouissante, qui fait le plus agréable effet du monde.

11. Les Sept Sacremens du Poussin sont chez lord Egerton, dans la galerie de Bridgewater. Voyez. M. Waagen, t. Ier, p. 333.

12. On aura une idée des pertes que la France a faites ; et surtout du peu de zèle que noua avons mis à acheter des Poussin sur les marchés de L'Europe, en voyant dans l'ouvrage déjà cité de M. Waagen que l'Angleterre seule possède plus de tableaux du Poussin que nous n'en avons au Louvre : par exemple, outre les Sept sacrement, le Moïse frappant les eaux de sa baguette, que M. Waagen déclare une composition tout à fait magistrale, pleine de vie et de force ; une Sainte Famille, puissante et lumineuse, kräftig und klaar in der Farbe ; Marie avec l'enfant Jésus entourée d'anges, » le plus beau Poussin que je connaisse pour le coloris, » dit M. Waagen ; la Peste d'Athènes d'après Thucidide, est des plus grandes et des plus admirables compositions d'histoire du Poussin, au jugement du même critique ; la première Arcadie, qu'il eût été si précieux d'avoir à côté de la seconde et la meilleure, qui est au Louvre ; une cinquantaine de dessins de différentes époques de la vie du Poussin, entre autres lu dessin de la Peste d'Athènes ; enfin l'esquisse du Testament d'Eudamidas. – Au musée de Madrid se trouve le tableau célèbre le Départ pour la chasse au Sanglier de Calydon, où, avec la pureté du dessin, la grandeur du style et la noblesse d'expression qui n'abandonnent jamais le peintre français, ne relève un coloris vigoureux Musées d'Espagne, etc., 1843). L'auteur des Musées d'Allemagne et de Russie signale encore à Vienne, dans la galerie du Belvédère, la Prise et la destruction du Temple

de Jérusalem pur Titus, un des puis beaux tableaux du Poussin, dit-il, tris vaste composition, imposante, pathétique, et si pleine de mouvement et d'action, si remplie d'épisodes divers, qu'il serait tenté de la trouver un peu tourmentée. — Voulez-vous un exemple tout récent du peu de cas que nous semblons faire du Poussin ? La rougeur monte au front quand on pense que nous avons laissé passer en Angleterre, en 1848, l'admirable galerie de M. de Montcalm. Un tableau avait échappé ; il a été mis en vente à Paris le 25 mars 1850. C'était un Poussin ravissant, de la plus parfaite authenticité, provenant primitivement de la galerie d'Orléans, et longuement décrit dans le catalogue de Dubois de Saint-Gelais. Il représentait la Naissance de Bacchus, et par la variété des scènes et la multitude des idées il attestait le meilleur temps du Poussin. Rendons justice à la Normandie, à la ville de Rouen : elle fit effort pour l'acquérir ; mais le gouvernement ne la soutint pas, et cette composition toute française a été adjugée a Paris pour 17,000 francs à un étranger,.M. Hope.

13. Au milieu de cette scène de violence brutale, tout le monde a remarqué ce trait délicat : un Romain tout jeune et presque adolescent, au lien de s'emparer par force d'une jeune fille réfugiée entre les bras de sa mère, la demande à celle-ci avec un air à la fois passionné et retenu.

14. C'est le saint Joseph qui est ici le personnage important. Il domine toute la scène ; il prie, il est comme en extase.

15. Les tableaux de Claude le Lorrain dont nous venons de parler sont au musée de Paris. En tout, il y en a treize, tandis que le seul musée de Madrid en possède presque autant, et qu'il y en a en Angleterre plus de cinquante et des plus admirables. Nous nous bornerons à citer, à la galerie nationale de Londres, l'Embarquement de la reine de Saba, qui est à la fois une marine et un paysage. M. Waagen déclare que c'est le plus beau tableau de ce genre qu'il connaisse, et que le grand paysagiste y est arrivé à sa perfection. Ce chef-d'œuvre avait été fait par Claude pour son protecteur, le duc de Bouillon. Il est signé « Claud. G. I.V. faict pour son altesse le duc de Bouillon, anno 1648. » Il s'agit ici évidemment du grand duc de Bouillon, le frère aîné de Turenne. Voilà donc un tableau Français destiné à la France qui est à jamais perdu pour elle, ainsi que ce fameux livre de vérité, Liber Veritatis, où Claude mettait

les dessins de tous les tableaux qu'il entreprenait, monument précieux qui permet de contrôler l'authenticité de tous les tableaux que l'en attribue à notre grand artiste ! Il a été longtemps, comme l'Embarquement de la reine de Saba, entre les mains d'un marchand français, qui l'aurait très volontiers cédé au gouvernement, et qui, faute de trouver des acheteurs à Paris, au dernier siècle, l'a vendu en Hollande, d'où il est devenu la possession du duc de Devonshire. — A Saint-Pétersbourg, dans la galerie de l'Ermitage, parmi un très grand nombre de Claude dont il semble admettre l'authenticité, l'auteur des Musées d'Allemagne et de Russie cite quatre tableaux qu'il n'hésite pas à déclarer égaux aux plus célèbres chefs-d'œuvre du même peintre qui soient à Paris et à Londres : le Matin, le Midi, le Soir et la Nuit. Ils proviennent de la Malmaison. C'est dune la vente de la galerie d'une impératrice qui, de nos jours, a enrichi la Russie, comme vingt-cinq ans auparavant la vente de la galerie d'Orléans a enrichi l'Angleterre.

16. La dernière Notice des tableaux exposés dans les galeries du Musée national du Louvre, bien que l'auteur, M. Villot, soit assurément un homme d'un savoir et d'un goût incontestables, s'obstine à placer Champagne dans l'école flamande. En revanche, un savant étranger, M. Waagen, le restitue à l'école française : Kunstwerke und Künstler in Paris ; Berlin, 1839, p. 651.

17. Dans la Collection de sir Thomas Baring, M. Waagen. t. II, p. 251, signale un remarquable tableau d'histoire de Champagne, Thésée trouvant l'épée de son père.

18. L'original est au musée de Grenoble ; mais voyez la gravure de Morin.

19. Au musée du Louvre. Voyez encore la gravure de Morin.

20. A défaut de l'original, qui a disparu, et qui est attribué tantôt à Philippe de Champagne, tantôt à Jean-Baptiste, son neveu, nous avons les belles gravures d'Edelinck et de Drevet.

21. Nous ignorons où est l'original ; l'admirable gravure de Van Schupen en tient lieu.

22. Au musée du Louvre.

23. Au Musée, et gravé par Gérard Édelinck. Le Musée possède aussi le portrait de Robert d'Arnauld d'Andilly, que Morin a gravé. Dans la collection du comte de Spencer à Altorp, M. Waagen,

Notes

t. II. p, 537, a vu un portrait de ce même d'Andilly qui, dit-il, pour la vie et la couleur, ne te cède guère à celui de Paria, Serait-ce l'autre portrait d'Andilly, peint aussi par Champagne et graxé par Edelinck ? M. Waagen a rencontré chez le duc de Sytherland ; à Staffordhouse, un portrait d'homme plein de naturel et de coloris, de la main de Champagne. Encore un Français dont le portrait est perdu pour la France sans enrichir beaucoup l'Angleterre !

24. La Gloire du Val-de-Grâce, in-4°, 1669. Molière y entre dans des détails infinis sur toutes les parties de l'art de peindre et du génie de Mignard. il pousse l'éloge peut-être jusqu'à l'hyperbole. Depuis, l'hyperbole a fait place à la plus honteuse indifférence.

25. Gravée par G. Audran sous le nom de la Peste de David. Qu'est devenu l'original ?

26. Voyez son Paysage au Soleil couchant et les Baigneuses, scène agréable, un peu gâtée par l'incorrection d'un dessin trop facile.

27. Le tableau qu'on appelle le Silence, et gui représente le sommeil de l'enfant Jésus, n'est pas indigne du Poussin. La tête de l'enfant est d'une puissance surhumaine. Les Batailles d'Alexandre, avec leurs défauts, sont des pages d'histoire de l'ordre le plus élevé, et dans l'Alexandre visitant avec Éphestion la mère et la femme de Darius, on ne sait qu'admirer le plus, de la noble ordonnance de l'ensemble ou de la juste expression des figures.

28. Ce portrait de Condé et bien d'autres du même graveur sont du plus grand prix. Il parait que Lesueur a quelquefois fourni des dessins à Daret. Par exemple, c'est à Lesueur que Daret doit l'idée et le dessin de son chef-d'œuvre, le médaillon d'Armand de Bourbon, prince de Conti, représenté dans sa première jeunesse et en abbé, soutenu et environné par des anges, de différente grandeur, formant une composition charmante. Le dessin est d'une pureté accomplie, excepté quelques raccourcis restés imparfaits. Les petits anges qui se jouent avec les emblèmes du futur cardinal sont pleins d'esprit et en même temps de suavité.

29. Edelinck n'a vu que le règne de Louis XIV. Nanteuil n'a pu graver que très peu de grands hommes du temps de Louis XIII et de la régence, et dans la dernière partie de leur vie, Mazarin dans ses cinq ou six dernières années, Condé vieillissant, Turonne

vieux, Fouquet et Mathieu Molé quelques années avant la chute de l'un et la mort de l'autre, et il lui a fallu perdre trop souvent son talent sur une foule de parlementaires et de financiers obscurs.

30. Si je voulais faire connaître à quelqu'un le XVIIe siècle dans sa partie la plus grande et la plus négligée, celle que Voitaire a presque entièrement omise, je lui donnerais à rassembler l'œuvre de Morin.

31. Mellan n'a pas seulement fait des portraits d'après les peintres célèbres de son temps, il est auteur lui-même de grandes et charmantes compositions dont un grand nombre servent de frontispices à des livres. J'appelle volontiers l'attention sur celle qui est en tête de l'édition in-folio de l'Introduction à la vie dévote, et sur les beaux frontispices des écrits de Richelieu sortis de l'imprimerie du Louvre.

32. Sarazin est mort en 1660. Lesueur en 1655, Poussin en 1665, Descartes en 1650, Pascal en 1662, et le génie de Corneille n'a pas franchi cette époque.

33. On a détruit en 1793 les deux charmantes figures d'anges en argent portant le cœur de Louis XIII qu'on voyait dans l'église Saint-Louis de la rue Saint-Antoine.

34. M. Lenoir. Voyez le Musée royal des monumens français, Paris, 1815, avec l'atlas in-folio composé de quelques planches gravées par M. Lavallée.

35. D'abord dans l'église des Jésuites, puis au musée des Petits-Augustins. Lenoir, p. 98 et 00. Quelques-uns des bas-reliefs en ont aussi été conservés. Ibid., p. 122 et 140.

36. Rue d'Enfer, n° 67.

37. Le musée du Louvre ne possède de Sarrazin qu'un très petit nombre d'ouvrages : un buste en bronze de Pierre Ségnier, frappant de vérité, deux statuettes pleines de grâce, et le petit monument funéraire de Hennequin, abbé de Bernay, membre du parlement, mort en 1651, qui est un chef-d'œuvre d'élégance.

38. Ces trois statues étaient réunies au musée des Petits-Augustins. Nous ne savons pourquoi il les a séparées. Jacques-Auguste de Thou est au Louvre, et ses deux femmes à Versailles.

39. François Anguier avait fait un tombeau en marbre du car-

dinal de Bérulle qui était à l'Oratoire de la rue Saint-Honoré. Il eut été intéressant de comparer cette statue à celle de Sarazin. François est aussi l'auteur du monument des Longueville, qui avant la révolution était aux Célestins, et se voyait encore en 1815 au musée des Petits-Augustins. (Lenoir, p. 103.) Il est maintenant au Louvre. C'est un obélisque dont les quatre faces étaient couvertes de bas-reliefs allégoriques. Le piédestal, orné aussi de bas-reliefs, avait quatre figures de femme en marbre représentant les vertus cardinales.

40. Aujourd'hui à Versailles. Lenoir, p. 97 et p. 100.

41. Groupe en marbre blanc qui était aux Célestins, église voisine de l'hôtel de Rohan-Chabot à la Place Royale ; recueilli au musée des Petits- Augustins, il est maintenant à Versailles. Il faut rapprocher de ce bel ouvrage le mausolée de Jacques de Souvré, grand-prieur de France, le frère de la belle marquise de Sablé, mausolée qui venait de Saint-Jean de Latran, a passé par le musée des Petits-Augustins et se trouve aujourd'hui au Louvre. Les sculptures de la porta Saint-Denis sont dues aussi à Michel Anguier, ainsi que l'admirable buste de Colbert qui est au musée du Louvre.

42. D'abord à Notre-Dame, la place naturelle des tombeaux des Gondi, puis aux Augustins, maintenant à Versailles.

43. Dans l'église Saint-Germain-des-Prés.

44. Aux Capucins, puis aux Augustins, maintenant à Versailles.

45. Voyez, sur ces trois monumens, Lenoir, p. 98, 101, 102. Celui de Mazarin est aujourd'hui au Louvre, ceux de Colbert et de Lebrun à Versailles.

46. Quatremère de Quincy, Histoire de la vie et des ouvrages des plus célèbres architectes, t. II, p, 145 : « On ne citerait guère en aucun pays un aussi grand ensemble, qui offrît avec autant d'unité et de régularité un aspect à la fois plus varié et plus pittoresque, surtout dans la façade d'entrée. » Malheureusement cette unité a disparu, grâce aux constructions qui ont été ajoutées à l'œuvre primitive.

47. Pour apprécier la beauté de la Sorbonne, il faut se placer dans la partie intérieure de la grande cour, et de là considérer l'effet d'élévation, successive, d'abord de l'autre partie de la cour, puis des

marches du portique, puis du portique lui-même, de l'église et enfin du dôme.

48. Quatremère de Quincy, ibid., p. 256 : « La coupole de cet édifice est une des plus belles qu'il y ait en Europe. »

49. Voyez les gravures de Pérelle.

ISBN : 978-1545047057

www.ingramcontent.com/pod-product-compliance
Lightning Source LLC
Chambersburg PA
CBHW061450180526
45170CB00004B/1646